從臨摹開始學畫畫！

人物素描實例

22堂課

兒童篇

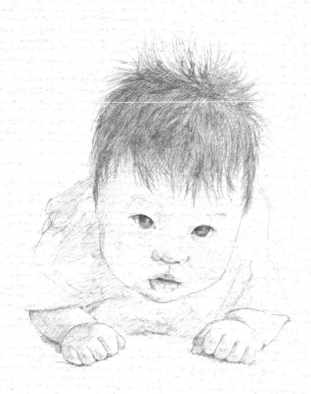

從臨摹開始學畫畫！
人物素描實例
22堂課
兒童篇

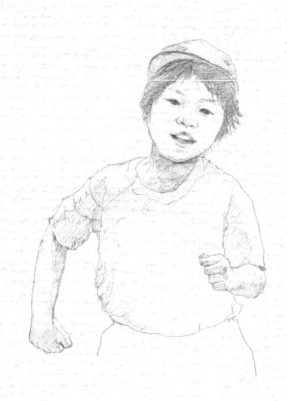

從臨摹開始學畫畫！
人物素描實例
22堂課

兒童篇

野村重存
Shigeari Nomura

著

前言

冷靜仔細地描繪臉部輪廓，以及眼睛、鼻子、嘴巴和頭髮等各部位的形狀，就是兒童描繪的訣竅。但如果有「好可愛！」的預設情感，將人像過度想像成「可愛的樣子」作畫，結果畫出和實際看見的樣子有所差異，就會畫出不自然的表情。

如果不知道「描繪方法」將無法作畫，也無法冷靜地描繪形狀。為了快速確實瞭解描繪方法，仿畫臨摹是最有效的方式。自古仿畫即被視為重要的練習方法，現代亦然。而仿畫中，比較容易的方法為「臨摹畫」。和臨摹文字一樣，藉著臨摹畫掌握形狀和描繪方法，不斷練習直至可以拿捏運筆的動作和筆觸的輕重。素描兒童姿態時，抱持著「可愛」的感覺為基本原則。維持這個基本原則，運用正確的「描繪方法」，即可畫出更符合兒童形象的可愛臉龐和姿態。

在本書，從嬰兒至小學生的臉龐和姿態皆有範例，臨摹畫作即可完成。請藉著臨摹的方式，掌握兒童表情和舉止「樣貌」。試著描繪出孩子們可愛生動的姿態，創作即是一種幸福。

目 錄

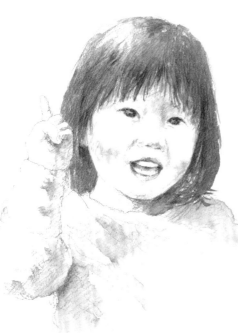

使用方法

· 左頁為和原畫相同尺寸並以淡色印刷的臨摹作畫範例。

· 右頁為鉛筆素描的範例和描繪的重點解說，另有可以加強練習的部分區塊。

· 臨摹畫的頁面可以根據裁切線裁剪，一邊看著右頁的完成範例，一邊作畫。

· 臨摹畫的頁面除了裁剪之外，亦可另行影印使用。臨摹作畫後，也可直接以
　水彩顏料上色，享受不同的樂趣。上色的參考範例，可參照本書所介紹的四
　個上色範例。

· 臨摹作畫的訣竅為「仔細」不用著急，慢慢地移動鉛筆。慢慢地作畫，
　體驗畫出原畫的過程。

· 若不想全部臨摹，只有部分也無妨。

· 作畫鉛筆使用HB、B、2B（原畫全部使用HB）都適合。但3B以上的柔軟筆
　芯，則容易弄髒畫面。

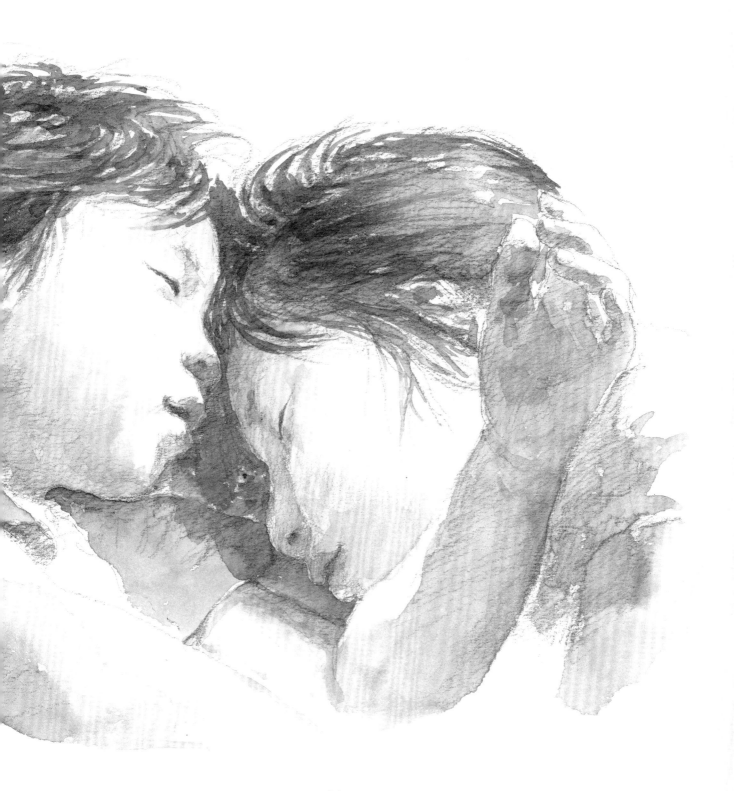

玩累了

暖和的夏日，年紀小小的姊弟倆玩累了，直接席地而眠。
為了畫出髮梢被汗濡濕所呈現的柔軟弧度，慢慢地移動畫筆，仔細描繪。

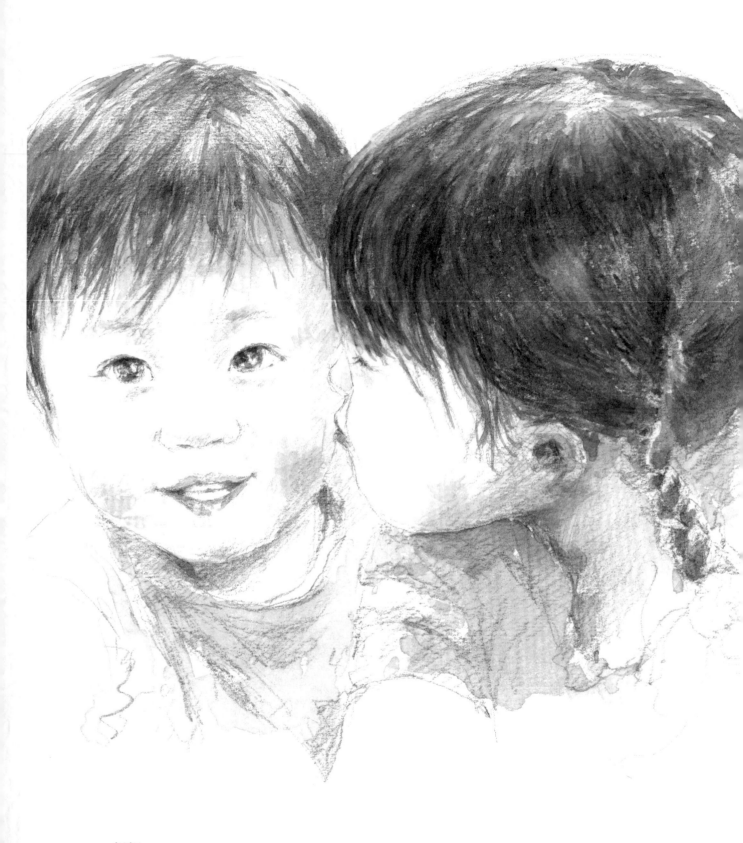

親親
姊姊親吻小嬰兒弟弟的瞬間。
小嬰兒的瞳孔光潤閃亮，請比實際上多留白一些。

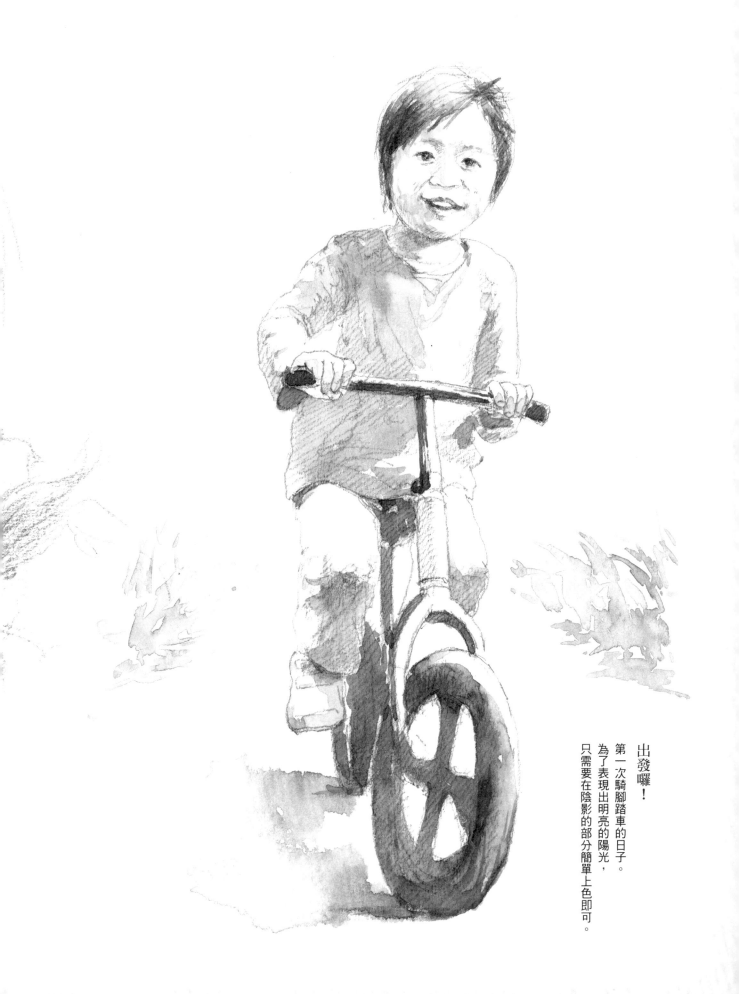

出發囉！
第一次騎腳踏車的日子。
為了表現出明亮的陽光，
只需要在陰影的部分簡單上色即可。

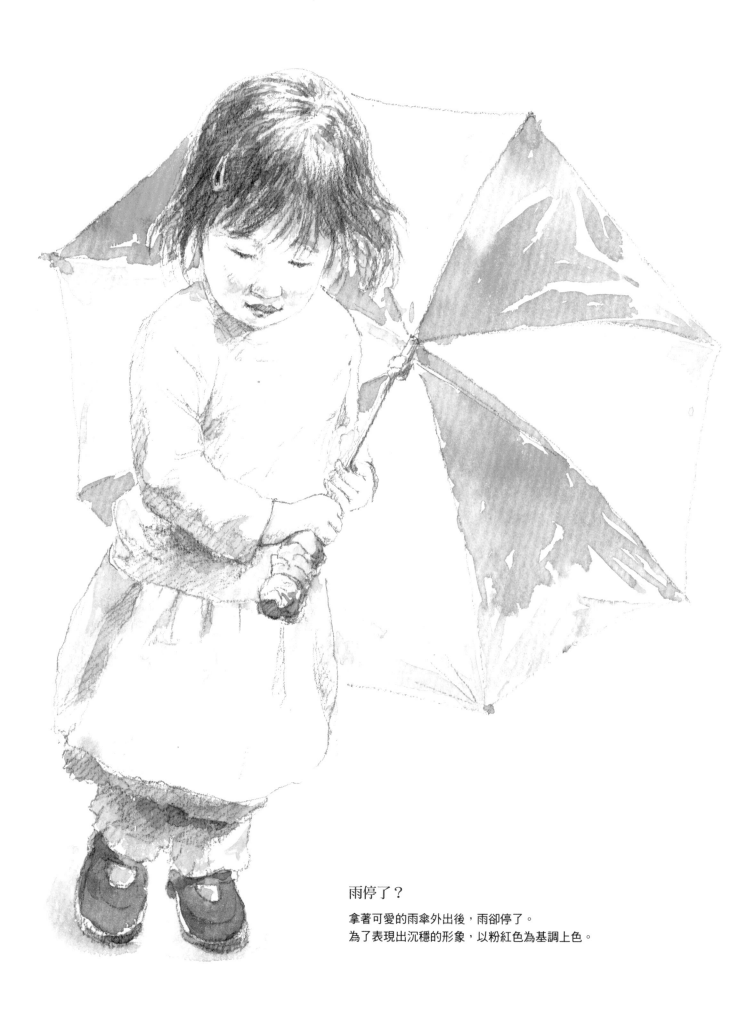

雨停了？

拿著可愛的雨傘外出後，雨卻停了。
為了表現出沉穩的形象，以粉紅色為基調上色。

人物素描實例22堂課【兒童篇】

男孩

將眼球整體畫成近乎全黑，
但不要畫出太鮮明的輪廓。

臉上的陰影和眉毛不要畫得過度濃黑，
以最小限度的濃度畫出即可。

範 例

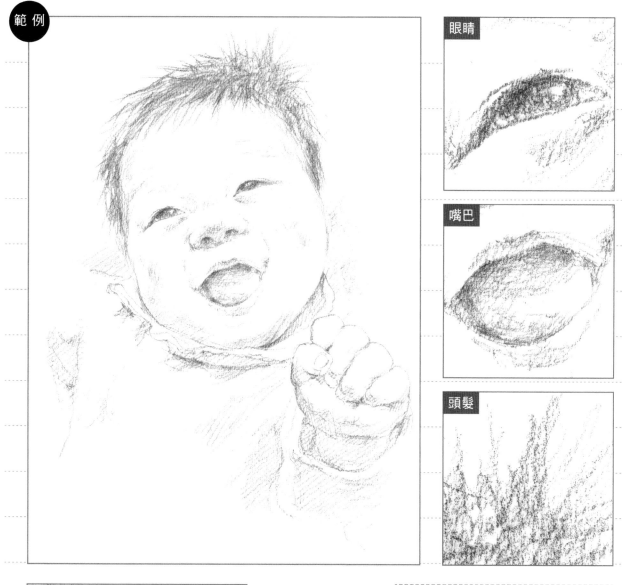

眼睛

嘴巴

頭髮

放大臨摹畫練習

不使用太銳利的線條畫
出輪廓線，以搖動的感
覺畫出自然的形狀，表
現出嬰兒手指軟軟肉肉
的感覺。指甲雖然小小
的，但還是必須畫得很
清楚。

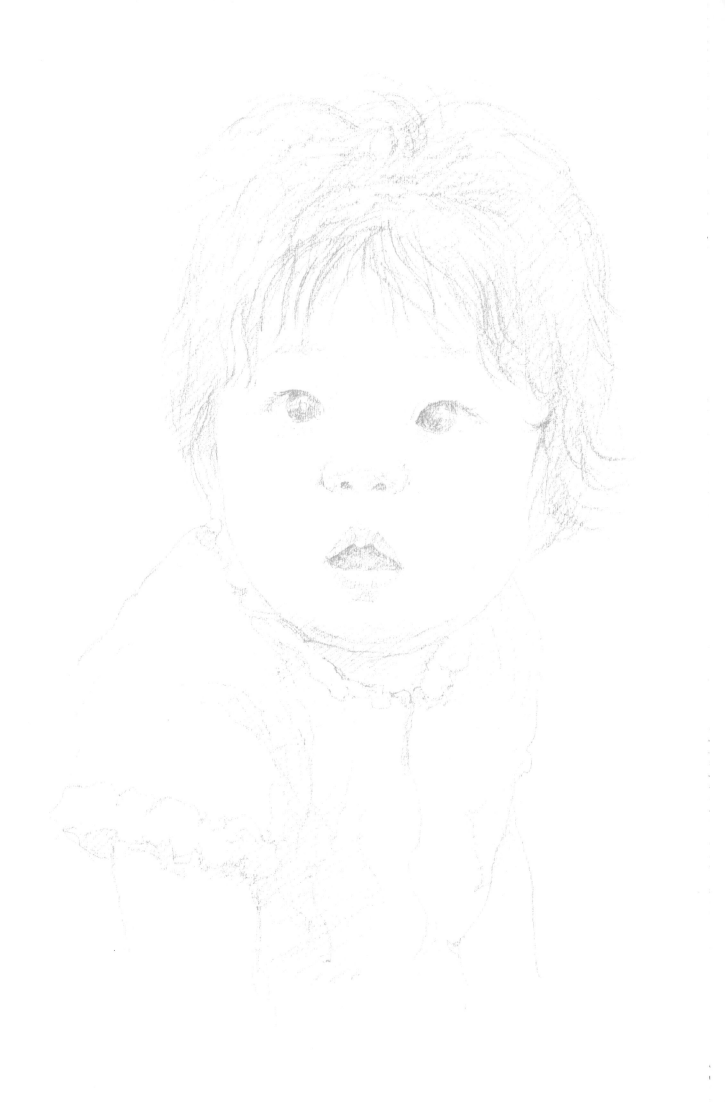

女孩

將黑眼球的周圍畫得比中心稍微濃黑，
畫出細小的睫毛，表現小女孩可愛的一面。

以散亂的線條畫出細軟的頭髮，
呈現出蓬鬆柔軟的質感。

範例

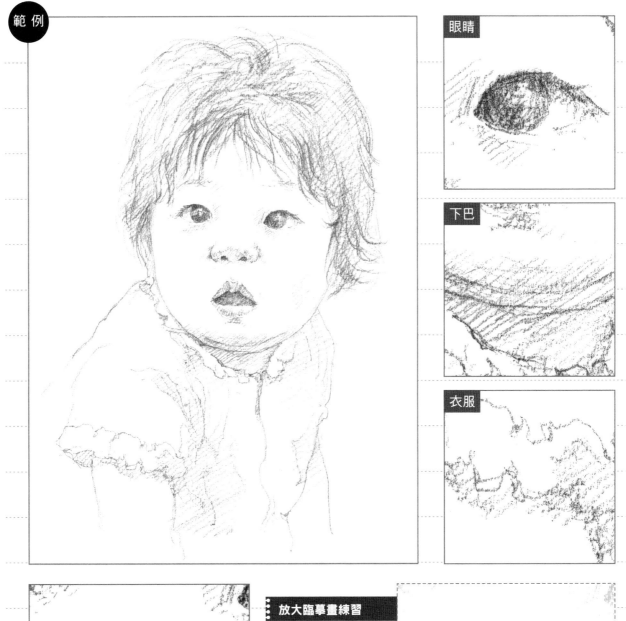

眼睛

下巴

衣服

放大臨摹畫練習

畫出鼻頭和鼻翼的陰
影，就能呈現立體感，
不需要畫出鼻樑。鼻孔
不要畫成單純的橢圓
形，而是畫出橫向、稍
微歪歪的紡錘形。

午睡

以不過於銳利的柔軟線條畫出閉著的眼
睛,再畫出小小的睫毛。

臉上的陰影以最淺的濃度描繪,
表現出皮膚柔軟的質感。

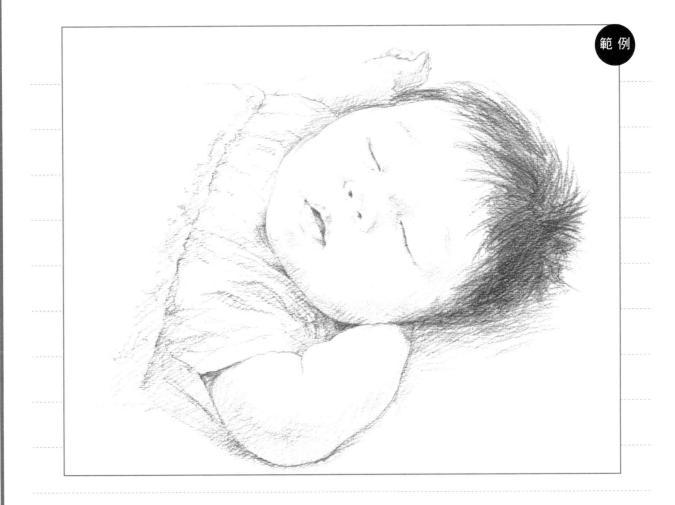

範例

放大臨摹畫練習

從眼頭到鼻樑處的陰
影,以不過度濃黑的感
覺畫出,畫出一點點、
淡淡的即可。鼻孔不要
只是畫出單調的圓形,
而是需要加上筆觸的強
弱呈現。

午安

以眼球上方較為濃黑的方式，
表現出朝上看的模樣，
瞳孔的亮點則留下小小的圓點不塗黑。

頭髮以凌亂不單調的線條描繪，
畫出蓬鬆柔軟的感覺。

範例

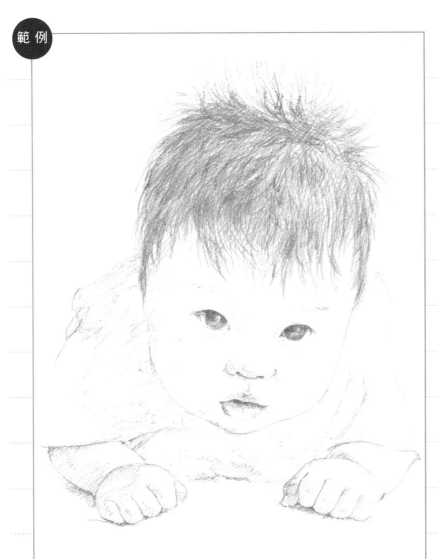

眼睛

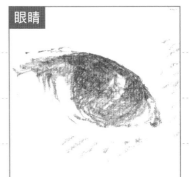

手

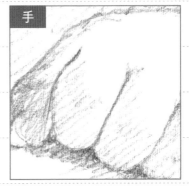

頭髮

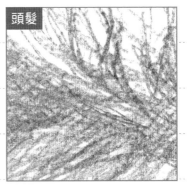

放大臨摹畫練習

如果將嘴唇整體的輪廓
線畫得過於鮮明，會像
大人的感覺，因此以稍
微模糊且柔和的線條畫
出。上嘴唇和下嘴唇的
交界處，請確實分開描
繪，下嘴唇側的陰影朝
下漸漸刷淡留白。

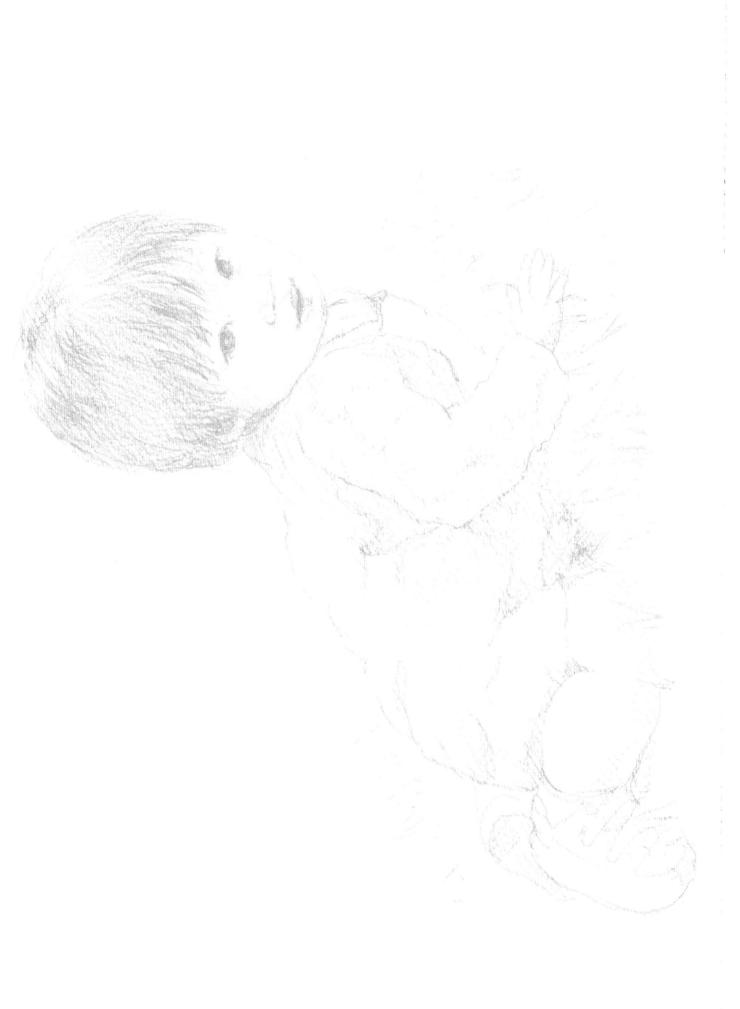

草地玩耍

頭髮不要以並排單調線條的畫出，
而是以整面交錯的線條的感覺來描繪。

將衣服的陰影大概畫出陰影和日照處
的區別，表現出身體的立體感。

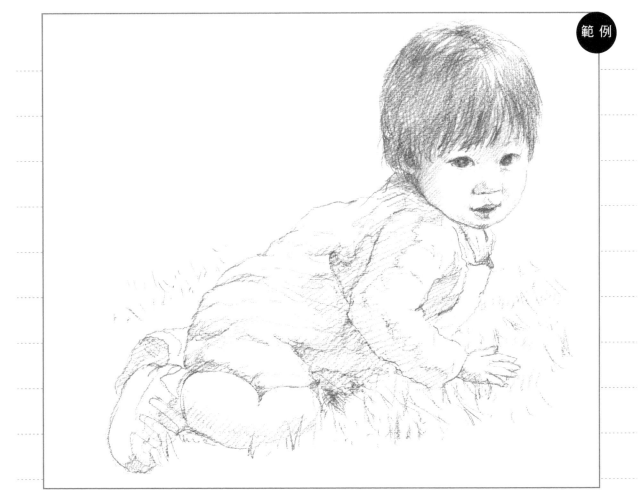

範例

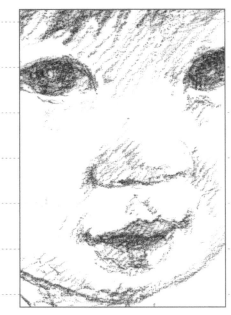

放大臨摹畫練習

將嘴角稍微朝上畫出微
彎的樣子，表現出開心
的表情。因為是全身的
素描，為了避免焦點過
度集中在臉部，眼睛、
鼻子、嘴巴等五官部位
簡單描繪即可。

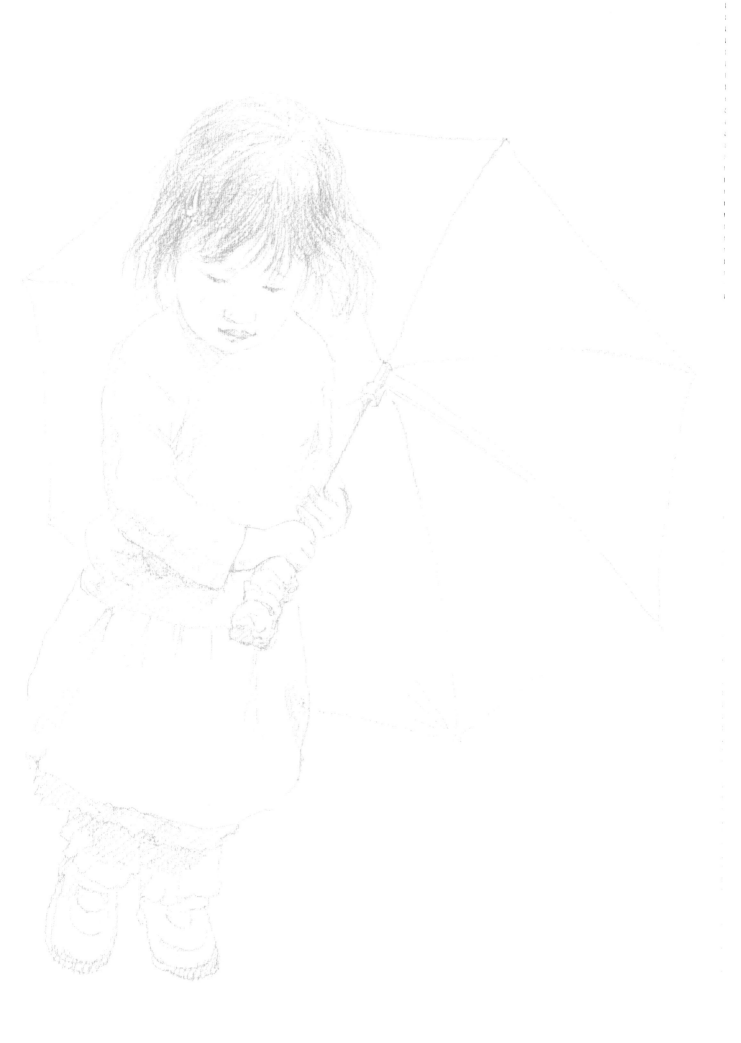

雨停了？

因為是全身像，頭部簡單畫出即可，
臉部與頭髮也是畫出大概的樣貌即可。

鞋子畫得比實物稍微大一點，
表現出可愛的感覺。

範例

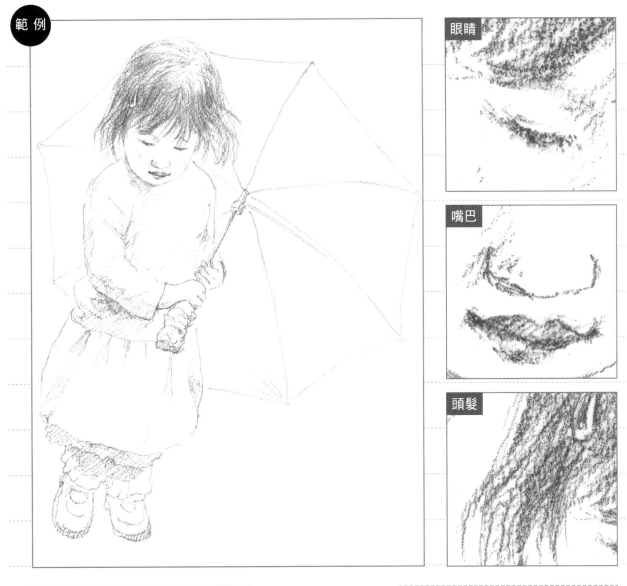

眼睛

嘴巴

頭髮

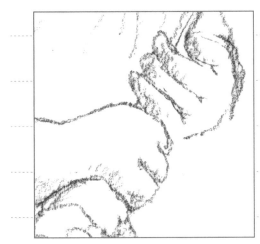

放大臨摹畫練習

握緊傘柄的手讓傘看起
來很重要，請畫出握緊
呈圓形的形狀，並以柔
軟的筆觸畫出線條的強
弱。如果將手指畫得稍
微粗一點，即可表現出
屬於兒童的圓潤感。

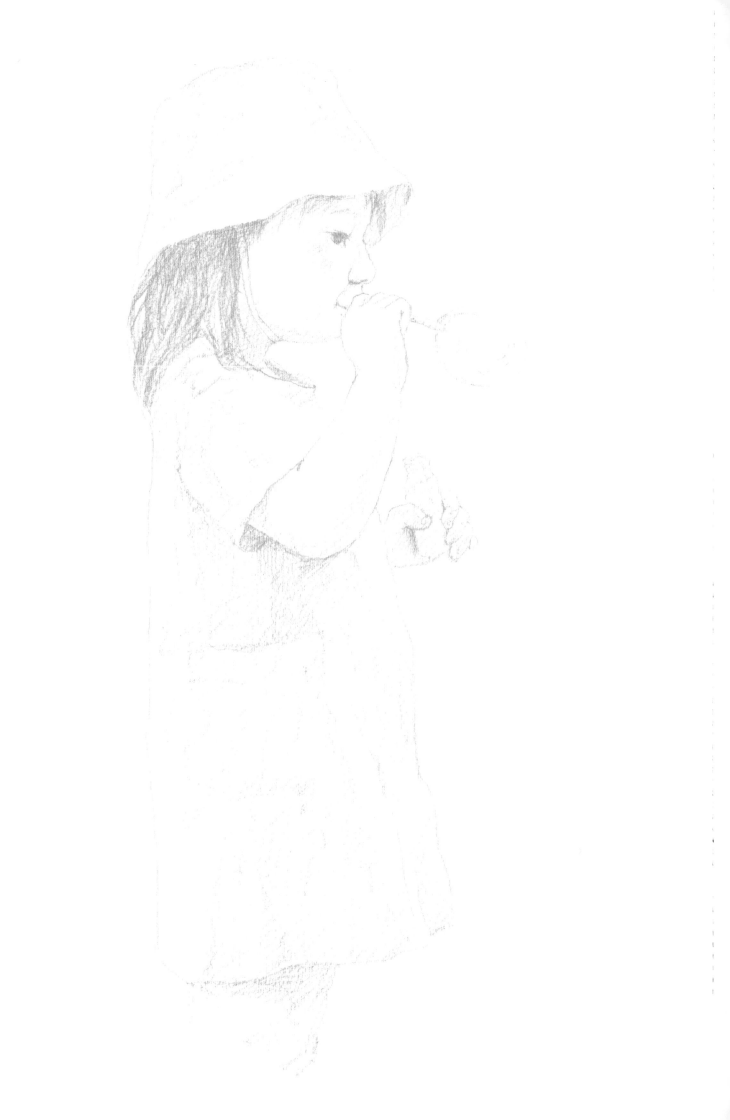

吹泡泡1

使用柔軟的線條畫出帽子和衣服的輪廓線，以表現布料的質感。

手指的輪廓僅需要仔細地、慢慢地臨摹出歪斜和凹凸的自然感。

範例

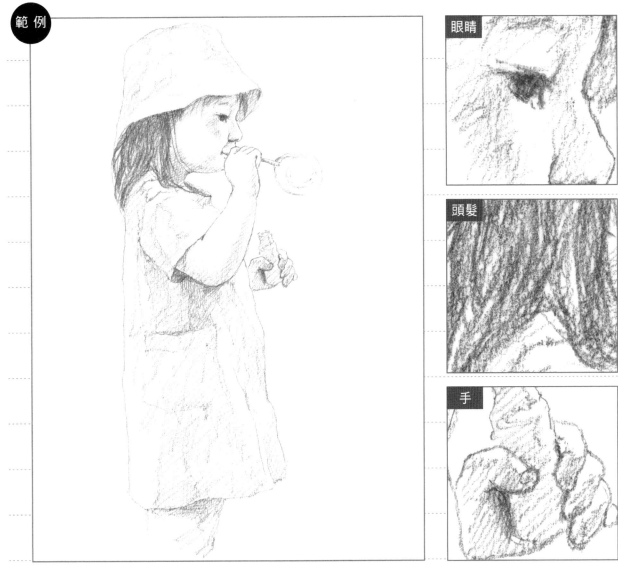

眼睛

頭髮

手

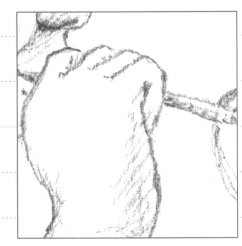

放大臨摹畫練習

兒童的手和手指的形狀很複雜，不能以單純形狀的感覺作畫，要慢慢地臨摹。如果太過急躁，無法呈現出小小形狀的變化，看起來會變得很單調。

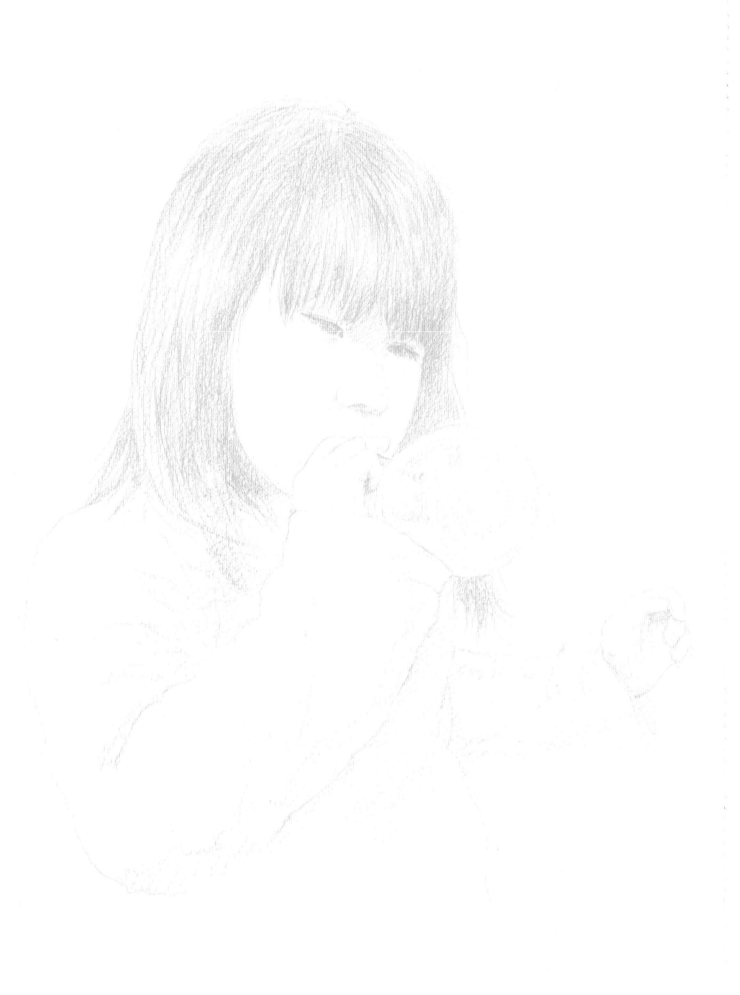

吹泡泡2

以柔軟不鮮明的筆觸畫出微微張開的眼睛。

不過度塗黑的方式畫出在額頭上瀏海的陰影。

範例

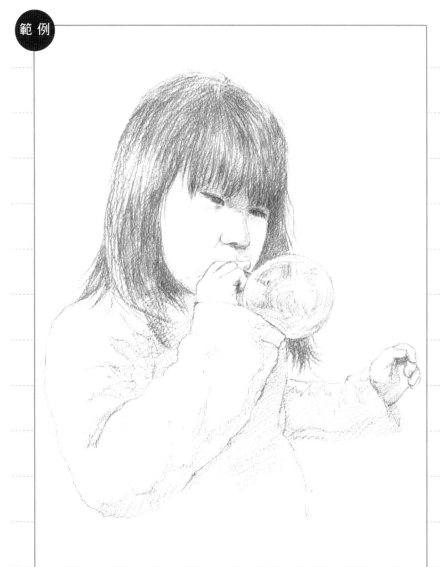

眼睛

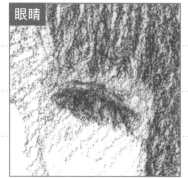

頭髮

手

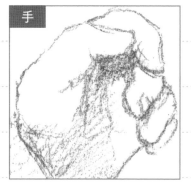

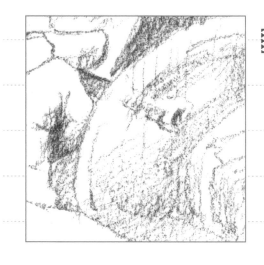

放大臨摹畫練習

虛幻、會消失的圓形泡泡，以淡淡的輪廓線表現。輕輕描繪模糊、不固定的線條畫出泡泡透明的樣子。臨摹濃淡時，也不要使用過濃的筆法，而是淡淡地筆觸臨摹。

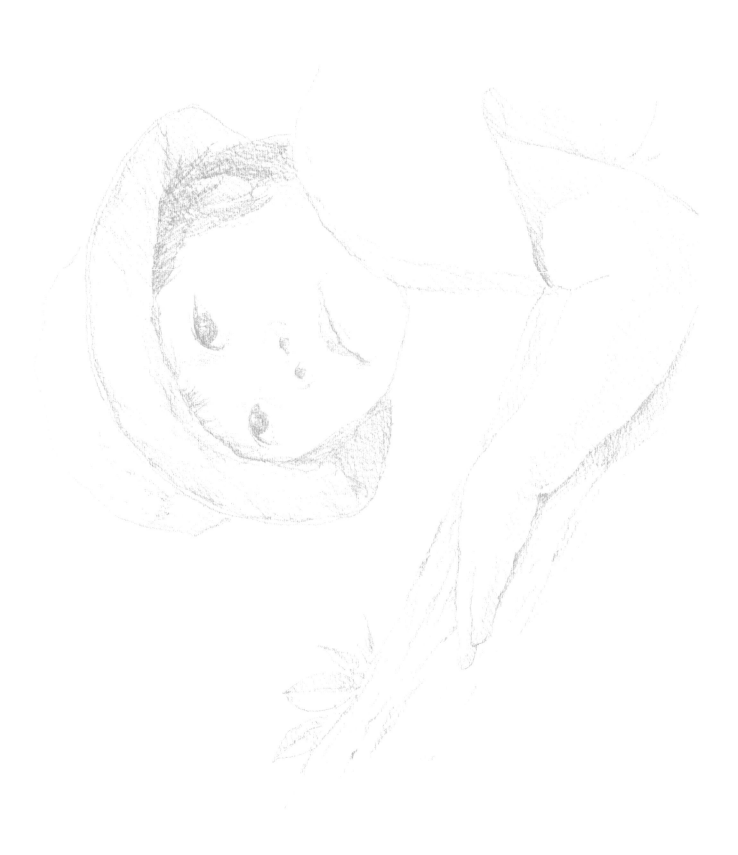

爬樹

仔細地臨摹出濃淡差異，
畫出帽子的陰影，即能呈現出立體感。

仔細畫出手腕和手的陰影，
表現出兒童的圓潤感。

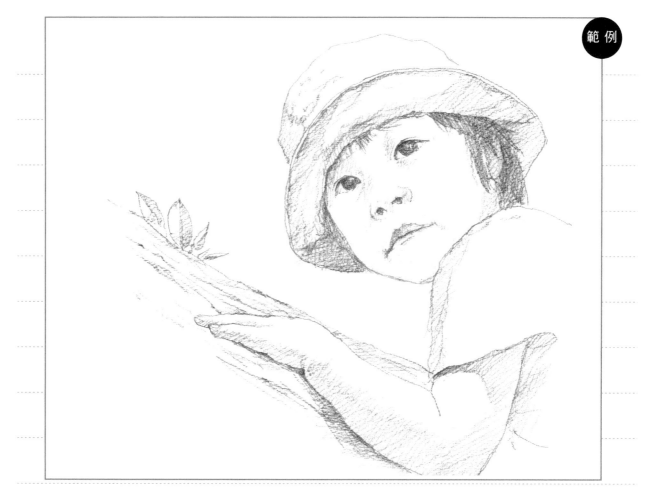

範 例

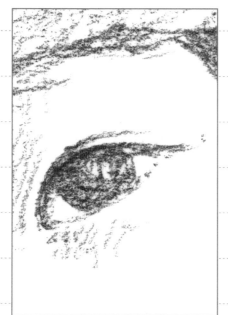

放大臨摹畫練習

確實描繪出將眼球的
黑，可以表現出稍微緊
張又有點得意的表情。
上眼皮的輪廓以稍微鮮
明的線條描繪，並淡淡
地畫出雙眼皮的線條。
下眼皮的輪廓則稍稍畫
出即可。

停止手勢

眼睛部分以柔和的感覺臨摹，
表現出微笑的感覺。

畫出手和手指的陰影，
表現出柔軟的立體感。

範 例

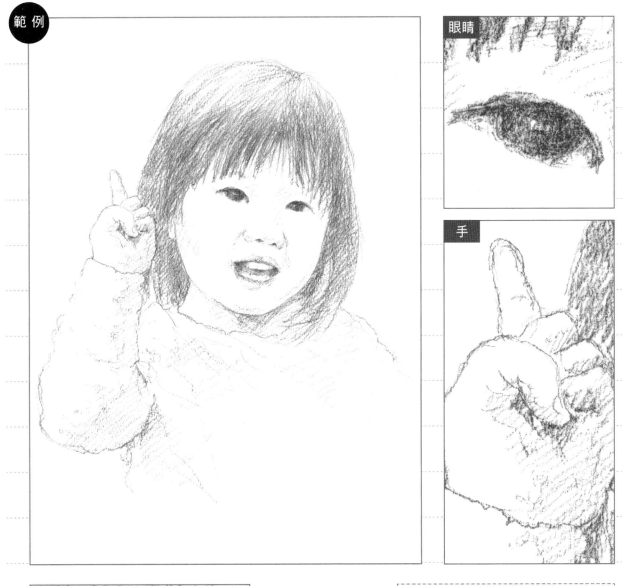

眼睛

手

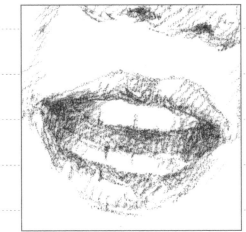

放大臨摹畫練習

輕輕張開的嘴巴，以不
要過度強調牙齒輪廓的
感覺畫出。嘴唇的部分
不要全部塗滿，留下一
些白色的間隙。

姊姊

變化線條的強弱和濃淡
畫出頭髮柔軟的質感。

只要畫出緊閉且上揚嘴角,
即可看出畫中人物的表情。

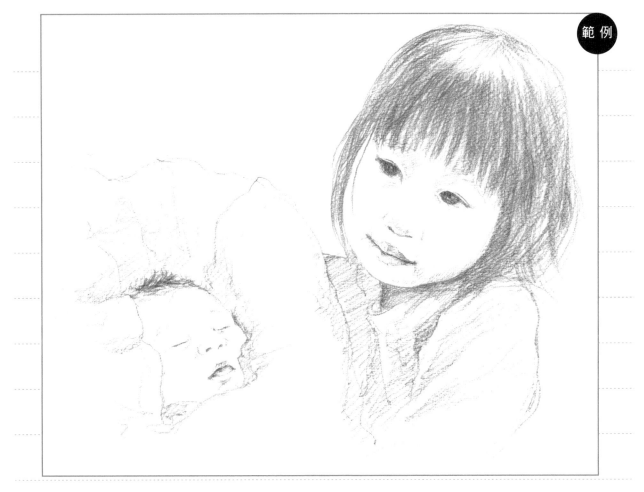

範例

放大臨摹畫練習

畫出大大的黑眼球,營
造出可愛的感覺。隨意
地、淡淡地畫出瞳孔中
的水光,表現出初次抱
著弟弟時的沉穩,但稍
微緊張的模樣。

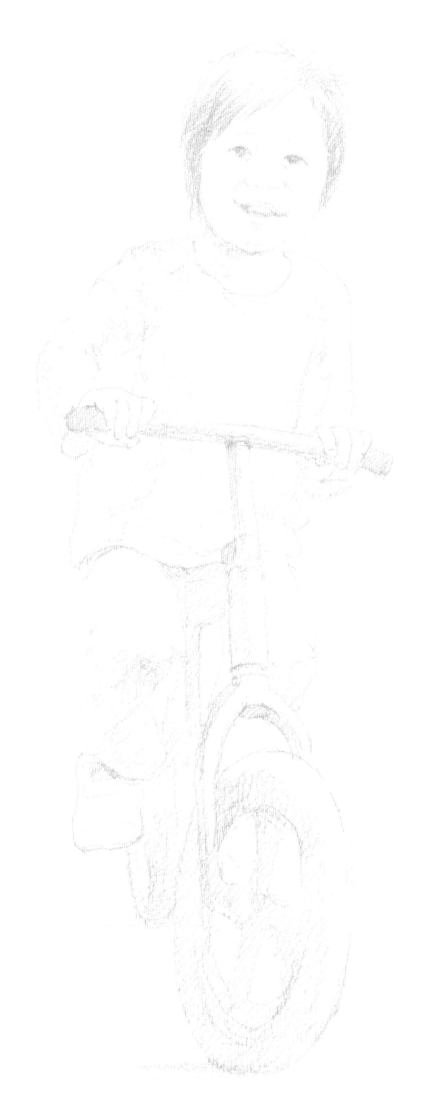

出發囉!

將眼睛的形狀稍微畫大一點且圓一點，即可表現出興奮的神情。

畫出衣服的陰影，展現身體的立體感。

範例

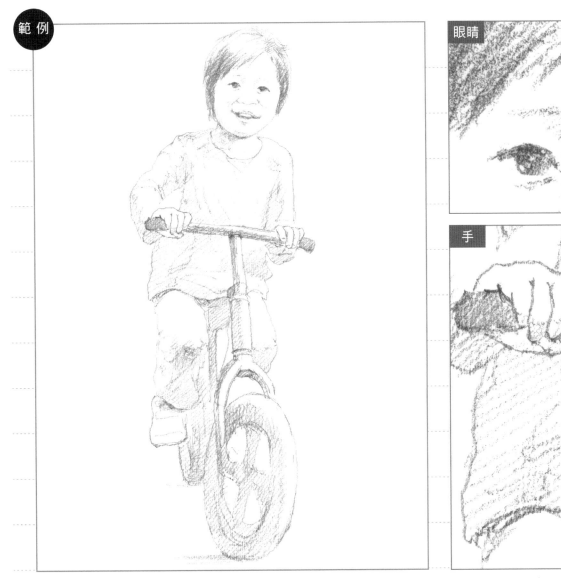

眼睛

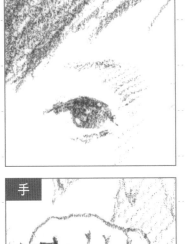

手

放大臨摹畫練習

衣服的陰影如果全部塗黑，會呈現出過於強烈厚重的感覺，請在線條與線條之間畫上斜線，表現出日照的輕透明亮感。

基本課程 ☝

兒童臉龐的畫法

將瞳孔畫大一些，不畫鼻樑，兩頰的陰影刷淡是人物繪的訣竅。
變化線條的強弱及陰影的濃淡，仔細地畫出頭髮。

1 以淡淡的線條大概畫出頭部整體的輪廓。

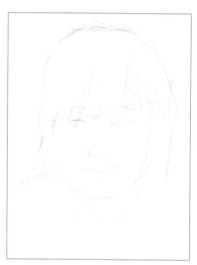

2 在眼睛、鼻子、嘴巴的位置作出記號，畫出淡淡的形狀。

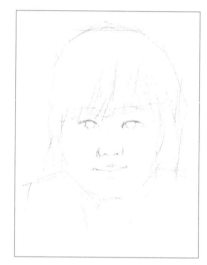

3 將頭髮和眼睛鼻子嘴巴的形狀慢慢地加重輪廓。

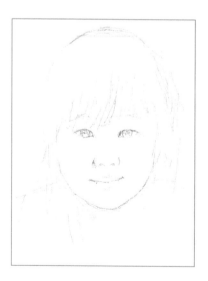

4 將黑眼球的部分粗略塗黑。

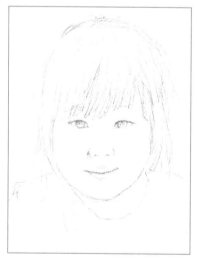

5 將頭髮看起來暗色的部分慢慢畫濃。

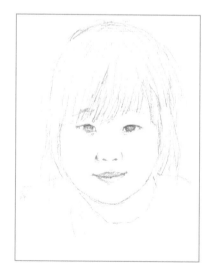

6 將上眼皮畫濃一點，嘴唇也畫出鮮明的輪廓。

不以太鮮明的線條感
畫出下眼皮的輪廓。

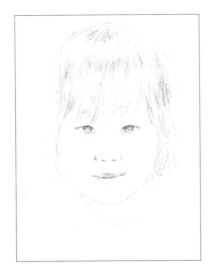

7 變化頭髮的流向和濃淡。

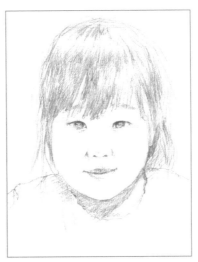

8 在下巴側畫出頭部的陰影，讓臉部的輪廓更清楚。

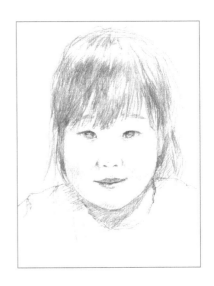

9 淡淡地畫出兩頰的陰影，呈現兒童雙頰的立體感。

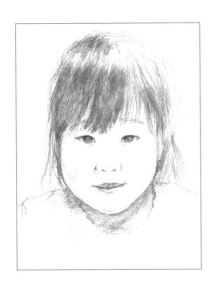

10 將頭髮陰暗的部分，慢慢地畫濃。

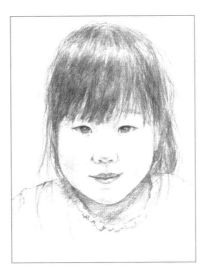

11 仔細地畫出散開的頭髮和眉毛。

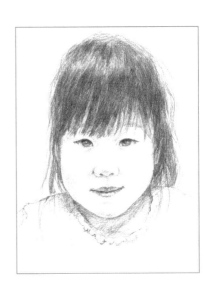

12 加重眼睛和嘴巴的明暗，讓表情更加鮮明。

基本課程 ☝

看起來可愛的畫法
和失敗的例子

為了讓作品看起來可愛，訣竅是畫出大大的眼睛，下眼皮的輪廓輕輕掃過，
不用畫得太鮮明，以鼻翼為中心畫出鼻子而不畫出鼻樑。

眼睛的畫法

淡淡地畫出上眼皮
的輪廓。

將眼球的黑色部分
畫大一點。

粗略地畫出瞳孔的
形狀。

 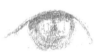

畫出朦朧的瞳孔。

將上眼皮和瞳孔的
邊邊畫濃一點。

瞳孔的眼神光留白。

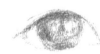 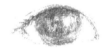 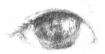

將整體色調畫濃，
強調明亮度。

在瞳孔畫出上眼皮
的陰影。

畫出小小的睫毛。

各種唇型

 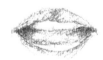

畫出嘴角上揚的
模樣，就是微笑
的表情。

粗略畫出牙齒的
輪廓。

畫出倒「ㄟ」，就
是微笑的表情。

畫出「ㄟ」字形，
呈現出抿嘴緊張
的表情。

完全失敗的範例

❌ ⭕

 眉毛

畫得過度濃黑，會變成大人的感覺。

以淡淡的筆觸畫出柔軟的感覺是兒童繪訣竅。

 眼睛

將上下眼皮畫得太鮮明，讓瞳孔呈現「O」形，變得不自然。

將上眼皮畫濃黑、粗一點，黑眼球則粗略地畫出。

 鼻子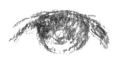

清楚地畫出鼻樑線條，看起來像面具的不自然感。

只需要畫出小小的鼻翼，鼻孔不要畫出清楚的「O」形。

 嘴唇

過度鮮明地畫出上下嘴唇輪廓，產生平面的不自然感。

將上嘴唇畫暗，下嘴唇保持明亮的感覺。

 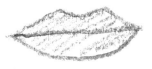 頭髮

並排同樣的線條，會產生不自然感。

變化線條的方向和強弱，較為自然且立體。

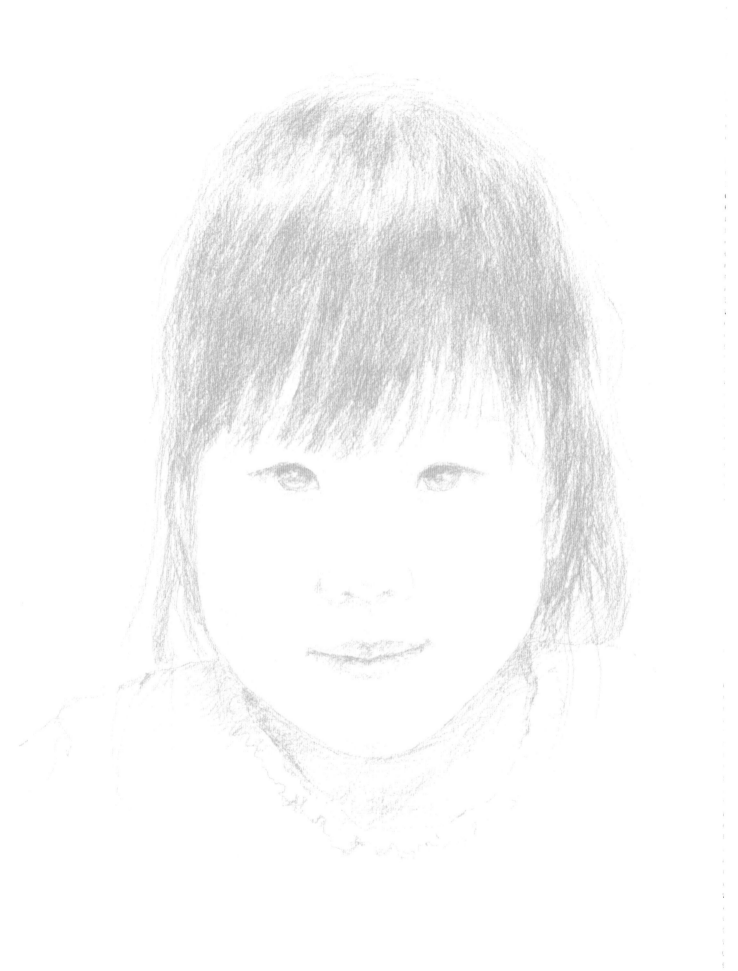

微笑

瞳孔的黑色部分不要全部塗黑，
留下一點間隙是表現眼神的訣竅。

變化濃淡和線條的強弱和方向
描繪頭髮部分。

範 例

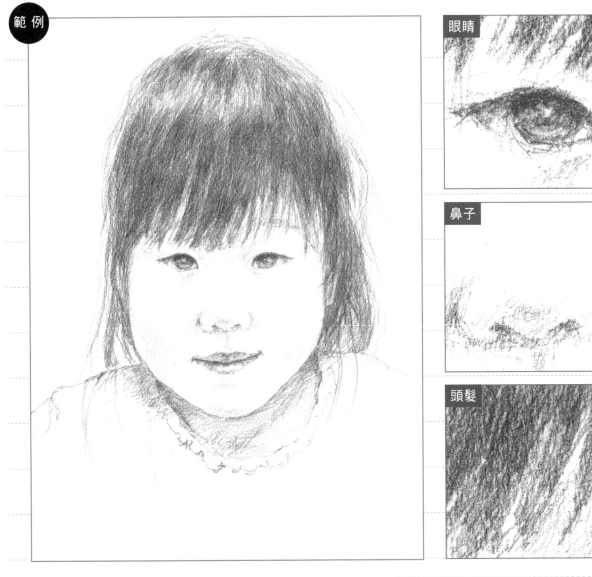

眼睛

鼻子

頭髮

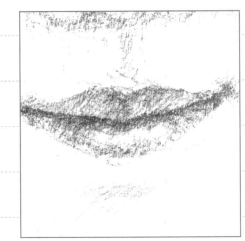

放大臨摹畫練習

嘴唇閉起部分的陰影，
不要以單純的線條畫
出，上嘴唇畫濃黑一
點，下嘴唇保持一點明
亮的部分留白。整體的
輪廓以稍微模糊的感覺
畫出，即能呈現出自然
的樣貌。

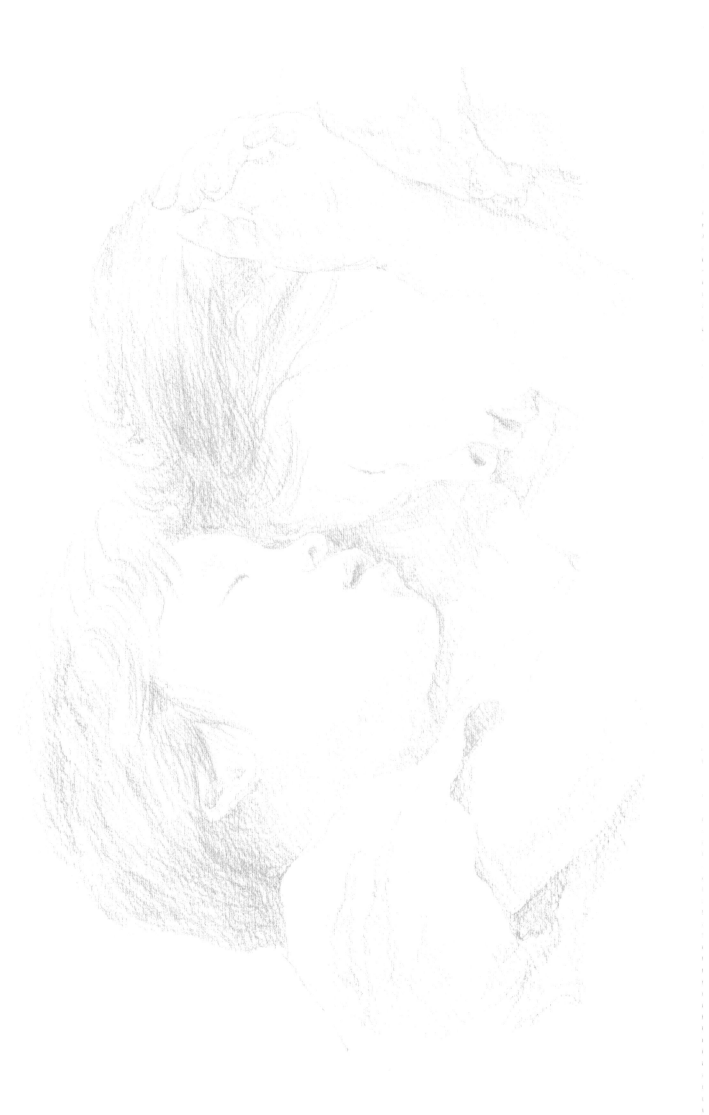

玩累了

變化線條的強弱、方向和濃淡
畫出頭髮的柔軟蓬鬆感。

兩頰和下巴的陰影不要過重，
稍微淡淡地描繪即可。

範 例

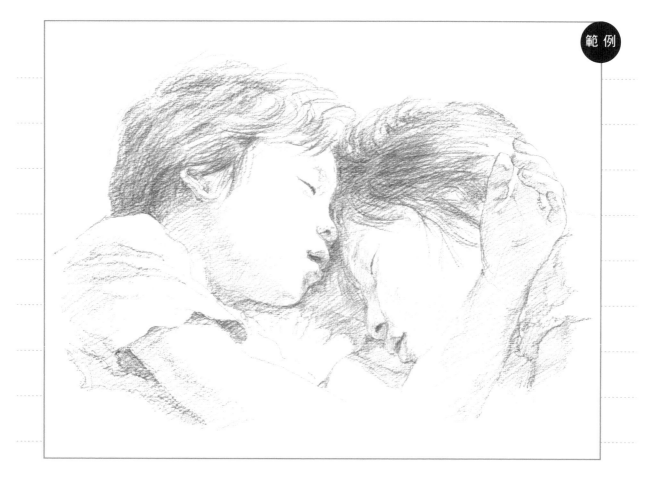

放大臨摹畫練習

以稍微模糊的筆觸變化
粗度取代過於鮮明單純
的線條，畫出自然閉上
的眼睛。明暗不要過
重，淡淡地畫出眼皮的
陰影即可。

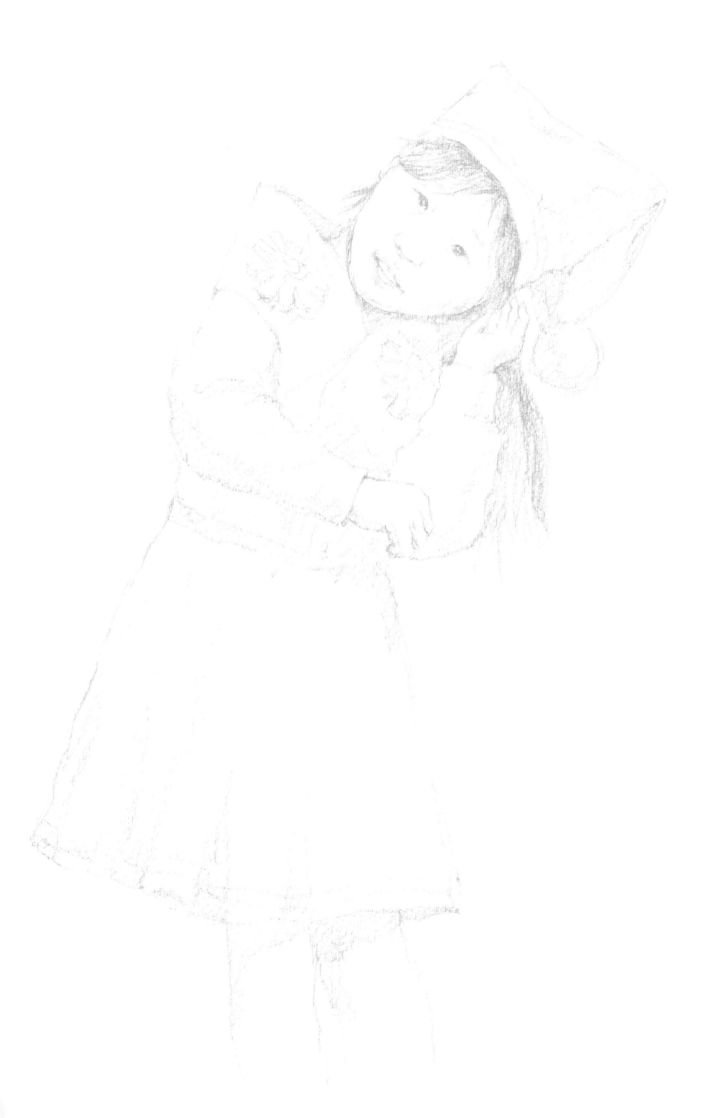

遊戲

為了改善服裝輪廓容易過於的僵硬線條，
須明確的掌握下筆的強弱。

眼睛毋須畫得太過精細，
只要輕輕地描繪上眼皮和黑眼球即可。

範 例

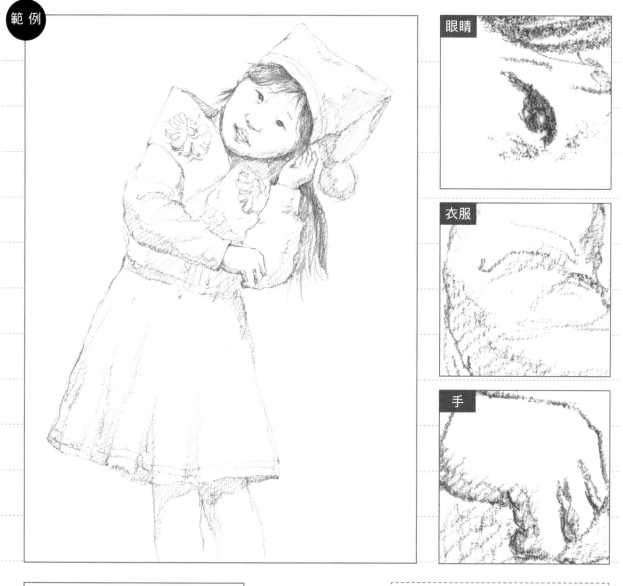

眼睛

衣服

手

放大臨摹畫練習

將嘴唇兩端的角度稍微
往上畫，即能表現出嘴
角上揚的微笑。畫出微
啟的雙唇露出牙齒部
分，不用清楚描繪牙齒
的形狀，以留白呈現即
可。

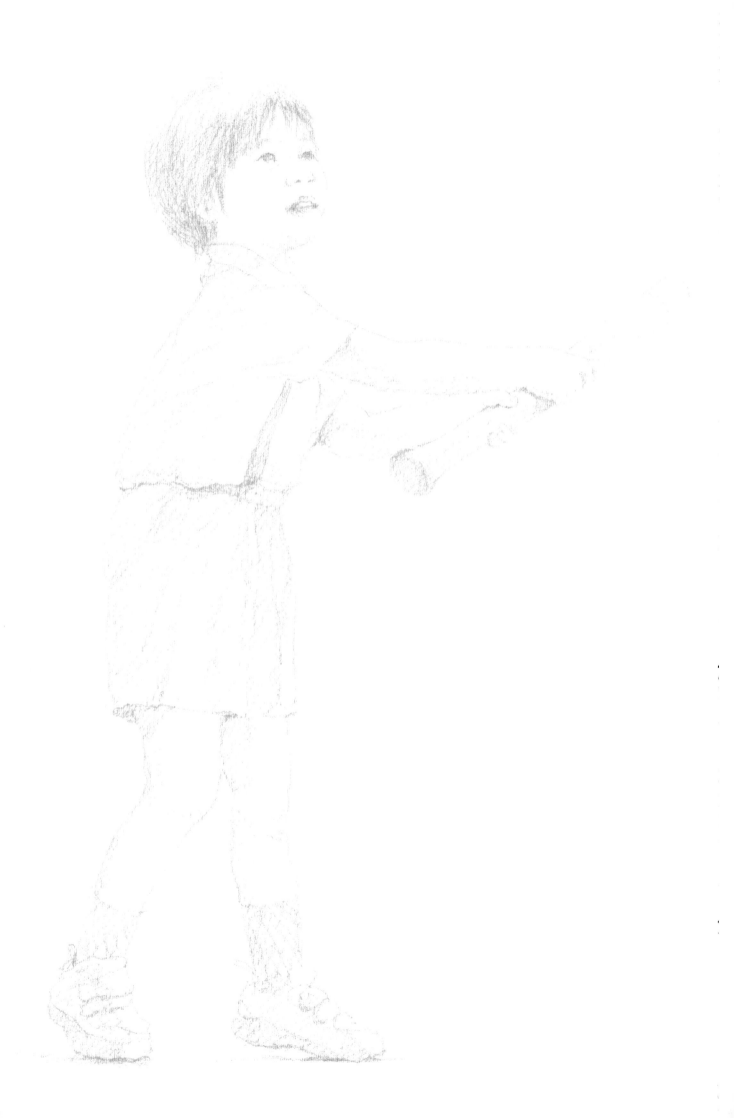

揮棒！

以幾乎看不見白眼球，
表現出想要追逐著飛躍棒球的眼神。

畫出微啟有點驚訝的唇形，
並模糊地表現出上排牙齒留白的部分。

範例

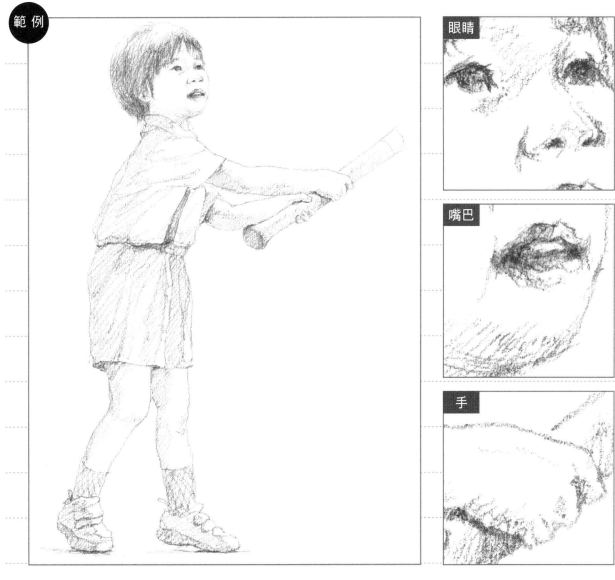

眼睛

嘴巴

手

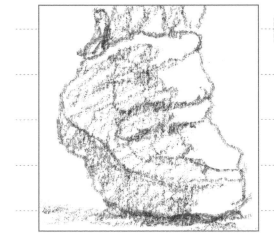

放大臨摹畫練習

因為腳跟抬起，腳尖確
實地抓住地面，必須將
接觸地面的鞋底部分的
陰影生動地表現出來。
請分別畫出鞋子的陰影
和向光處，表現立體
感。

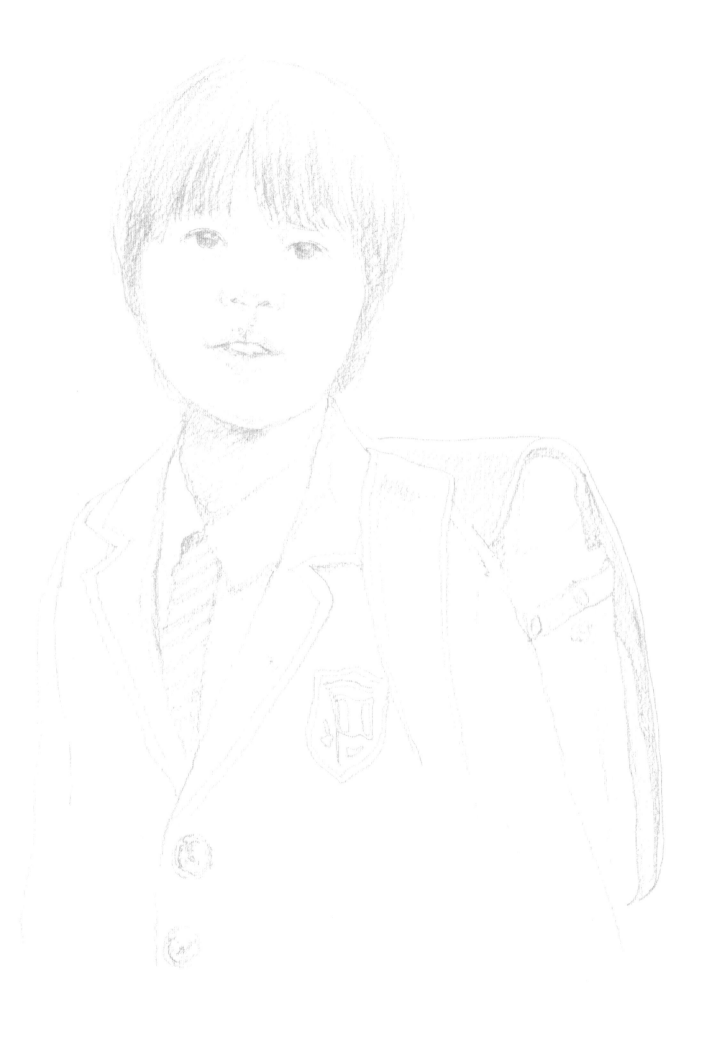

小學一年級

鮮明地畫出黑眼球的輪廓，
呈現緊張的神情。

以稍微可以看見上排牙齒的感覺畫出嘴
巴部分，表現出初上小學的興奮之情。

範例

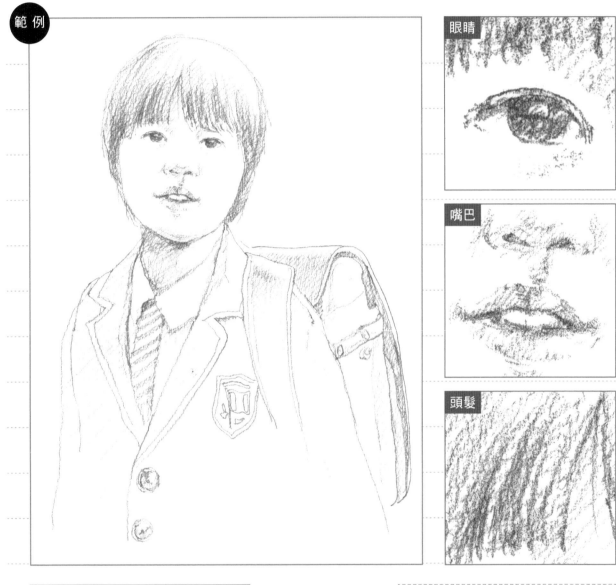

眼睛

嘴巴

頭髮

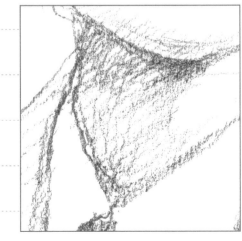

小學一年級

放大臨摹畫練習

在下巴的下側描繪出陰
影，表現臉部輪廓的立
體感。畫出整個頭部四
周陰影，更能凸顯臉部
的五官。所有的陰影都
不要全部塗黑，以斜線
掃過，展現輕盈感。

終點!

以大大的黑眼球地畫出眼睛部分，
表現跑向終點瞬間愉悅的神情。

以稍微可以看到上排前面的牙齒和舌頭
的開闔距離，描繪出嘴巴的輪廓。

範 例

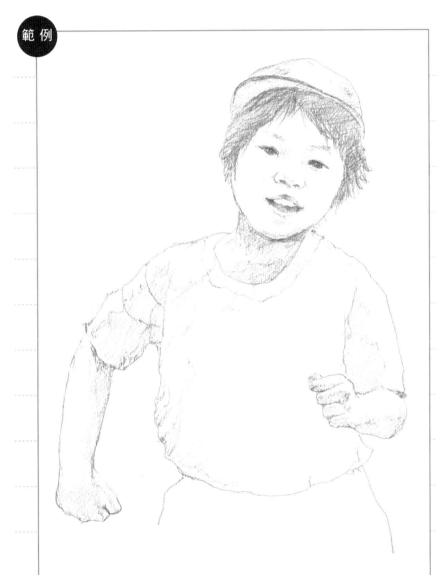

眼睛

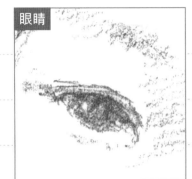

頭髮

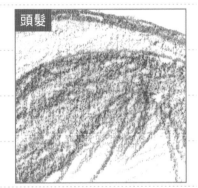

嘴巴

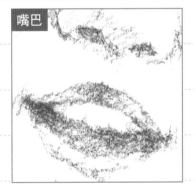

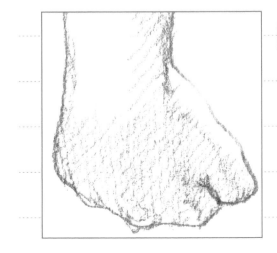

放大臨摹畫練習

畫出拳頭的背光處暗
部，表現出握拳的立體
感。為了表現出手部的
生動感，輪廓線的強弱
濃淡也是很重要的關
鍵。試著依範例圖示慢
慢仔細地臨摹描繪。

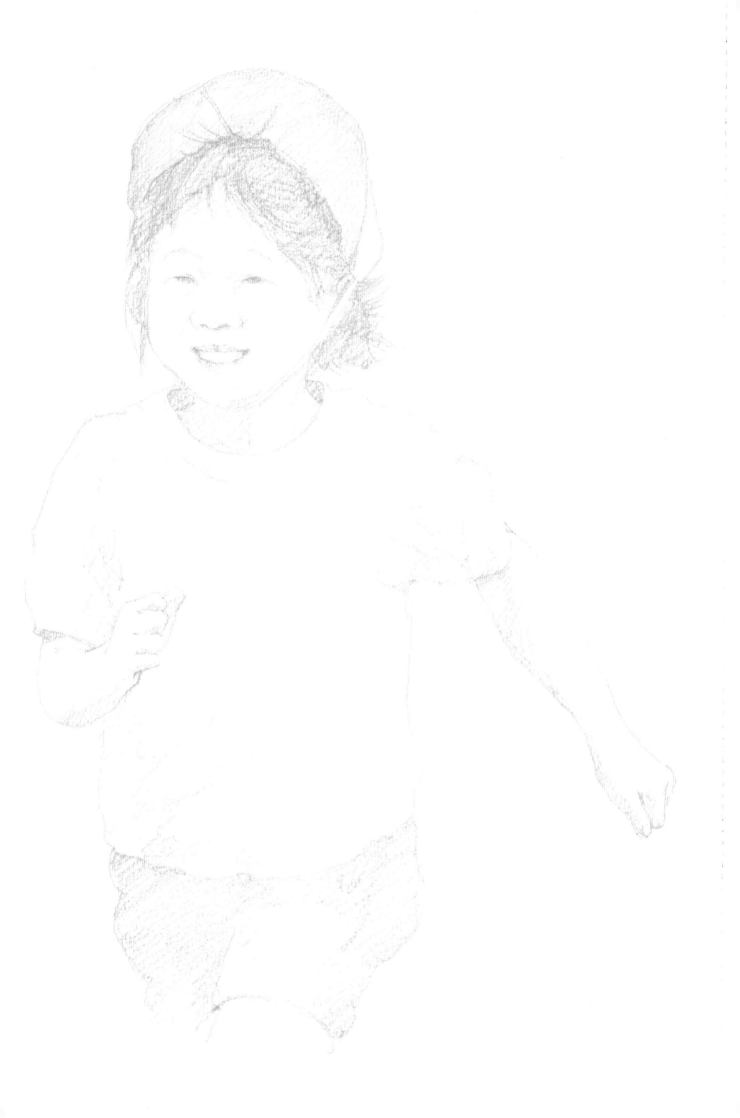

超喜歡跑步

將眼睛畫成細長形，眼角稍微往下的感覺，即能表現出快樂的表情。

仔細地描繪出
髮梢因風吹拂而凌亂模樣。

範例

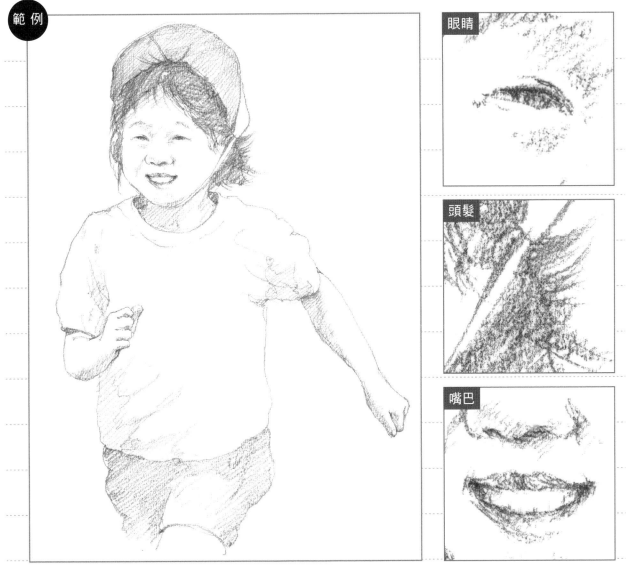

眼睛

頭髮

嘴巴

放大臨摹畫練習

在炎炎夏日照耀之下，孩子快樂奔跑的樣子。為了捕捉這樣的活力感，需強調陰影呈現出衣服和手腕的立體感，清楚地畫出明暗差異，也可表現出當天晴朗的好天氣。

生日

稍微鮮明地畫出上眼皮和嘴唇輪廓，
即能呈現出沉穩的表情。

仔細畫出頭髮和衣服的輪廓，
並以自然的線條展現柔軟質感。

範例

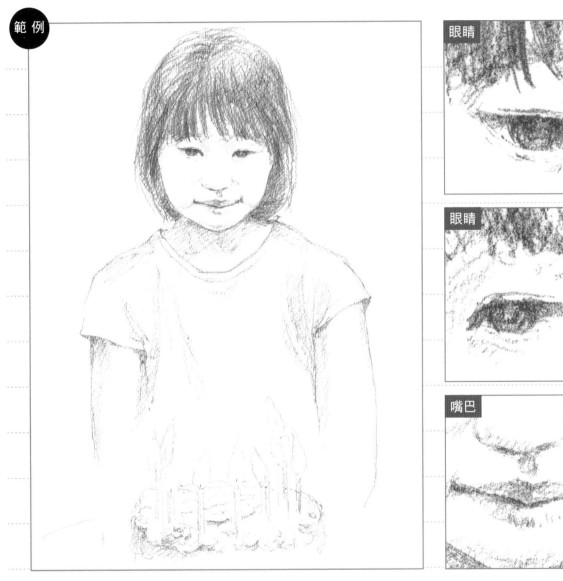

眼睛

眼睛

嘴巴

放大臨摹畫練習

以大量的線狀筆觸重疊
畫出頭髮，並注意微妙
地變化線條的方向和強
弱。輪廓或是前端的部
分稍微畫淡一些。

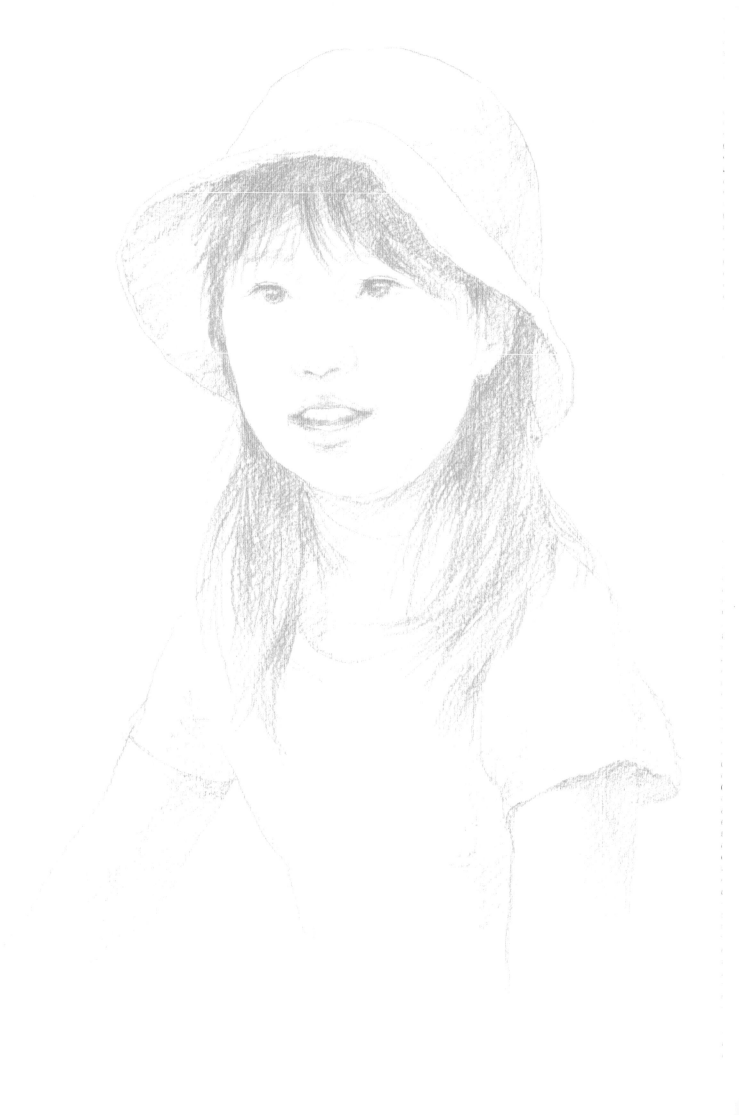

哇，好漂亮！

幾乎不畫出鼻樑，
僅畫出鼻翼的四周即可。

上排前面的牙齒留白，
不過度強調地畫出嘴巴部分。

範例

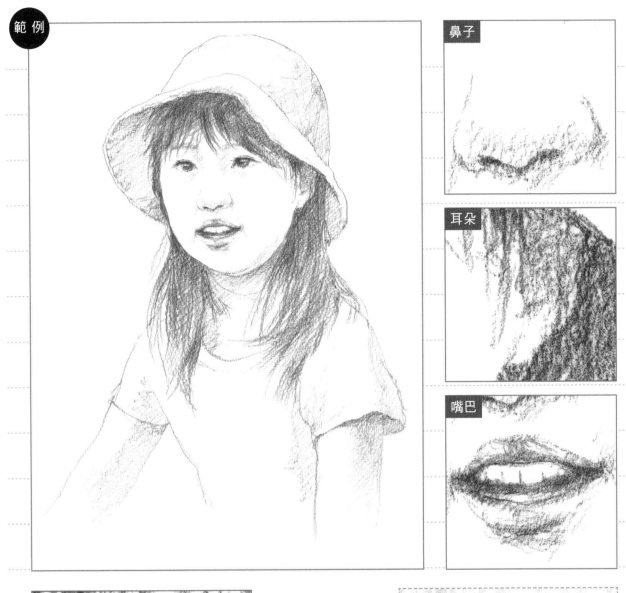

鼻子

耳朵

嘴巴

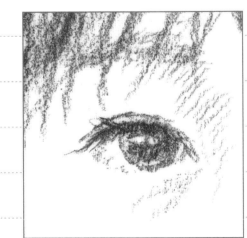

放大臨摹畫練習

畫上稍微長一點的睫
毛，並清楚畫出上眼皮
的輪廓，表現出稍微神
似大人的眼睛。黑色瞳
孔也一樣不全塗黑，讓
光影的部分留白，變化
出不同層次的濃淡。

親親

先想像著讓頭髮的輪廓具有蓬蓬的、
柔軟的質感,再下筆描繪。

眼睛部分留下大量的、小小的白點不塗,
呈現出閃亮的感覺。

範例

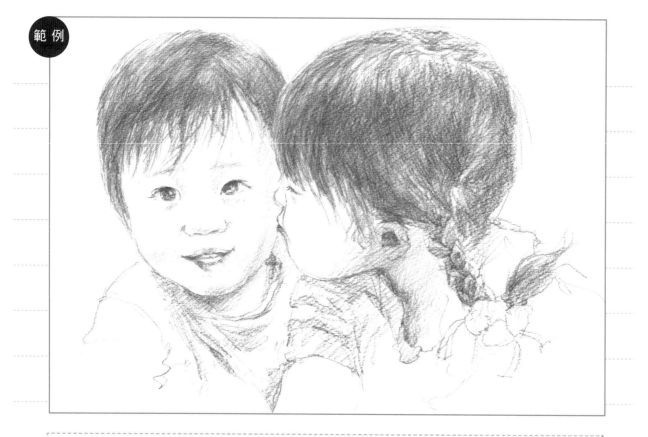

手作良品 49

從臨摹開始學畫畫！
人物素描實例22堂課 (兒童篇)

作　　　　者／野村重存
譯　　　　者／簡子傑
發　 行　 人／詹慶和
總　 編　 輯／蔡麗玲
執　行　編　輯／李佳穎
編　　　　輯／蔡毓玲・劉蕙寧・黃璟安・陳姿伶・白宜平
封　面　設　計／韓欣恬
美　術　編　輯／陳麗娜・周盈汝・翟秀美・韓欣恬
內　頁　排　版／韓欣恬
出　　版　　者／良品文化館
戶　　　　名／雅書堂文化事業有限公司
郵政劃撥帳號／18225950
地　　　　址／220新北市板橋區板新路206號3樓
電　子　信　箱／elegant.books@msa.hinet.net
電　　　　話／(02)8952-4078
傳　　　　真／(02)8952-4084
‥‥‥‥‥‥‥‥‥‥‥‥‥‥‥‥‥‥‥‥‥
2016年7月初版一刷　定價 240元
‥‥‥‥‥‥‥‥‥‥‥‥‥‥‥‥‥‥‥‥‥

‥‥‥‥‥‥‥‥‥‥‥‥‥‥‥‥‥‥‥‥‥

總經銷／朝日文化事業有限公司
進退貨地址／235新北市中和區橋安街15巷1號7樓
電話／(02) 2249-7714　傳真／(02) 2249-8715

‥‥‥‥‥‥‥‥‥‥‥‥‥‥‥‥‥‥‥‥‥

國家圖書館出版品預行編目資料(CIP)資料

從臨摹開始學畫畫！人物素描實例22堂課 /
野村重存著；簡子傑譯. -- 初版. -- 新北市：
良品文化館, 2016.07
　面；　公分. -- (手作良品；49)
ISBN 978-986-5724-65-8(平裝)

1.風景畫 2.素描 3.繪畫技法

947.32　　　　　　　　　　105000948

staff credit

協力編輯／Lush！
封面設計／柿沼みさと
內頁設計／橫井孝蔵

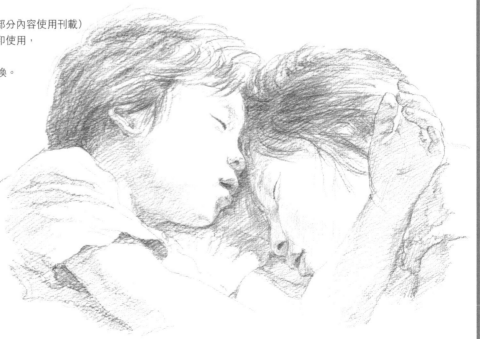

從臨摹開始學畫畫！
人物素描實例
22堂課
兒童篇